zhōng　yīng　wén

中英文版
精熟級
華語文書寫能力
習字本：

依國教院三等七級分類，
含英文釋意及筆順練習。

Chinese × English

6

　　自 2016 年起，朱雀文化一直經營習字帖專書。6 年來，我們一共出版了 10 本，雖然沒有過多的宣傳、縱使沒有如食譜書、旅遊書那樣大受青睞，但銷量一直很穩定，在出版這類書籍的路上，我們總是戰戰兢兢，期待把最正確、最好的習字帖專書，呈現在讀者面前。

　　這次，我們準備做一個大膽的試驗，將習字帖的讀者擴大，以國家教育研究院邀請學者專家，歷時 6 年進行研發，所設計的「臺灣華語文能力基準（Taiwan Benchmarks for the Chinese Language，簡稱 TBCL）」為基準，將其中的三等七級 3,100 個漢字字表編輯成冊，附上漢語拼音、筆順及每個字的英文解釋，希望對中文字有興趣的外國人，能一起來學習最美的中文字。

　　這一本中英文版的依照三等七級出版，第一～第三級為基礎版，分別有 246 字、258 字及 297 字；第四～第五級為進階版，分別有 499 字及 600 字；第六～第七級為精熟版，各分別有 600 字。這次特別分級出版，讓讀者可以循序漸進地學習之外，也不會因為書本的厚度過厚，而導致不好書寫。

　　精熟版的字較難，筆劃也較多，讀者可以由淺入深，慢慢練習，是一窺中文繁體字之美的最佳範本。希望本書的出版，有助於非以華語為母語人士學習，相信每日 3 ～ 5 字的學習，能讓您靜心之餘，也品出習字的快樂。

<div align="right">編輯部</div>

如何使用本書 *How to use*

本書獨特的設計，讀者使用上非常便利。本書的使用方式如下，讀者可以先行閱讀，讓學習事半功倍。

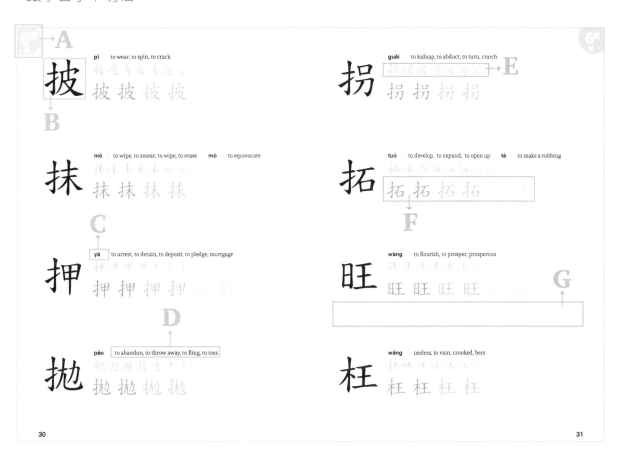

A. **級數**：明確的分級，讀者可以了解此冊的級數。

B. **中文字**：每一個中文字的字體。

C. **漢語拼音**：可以知道如何發音，自己試著練看看。

D. **英文解釋**：該字的英文解釋，非以華語為母語人士可以了解這字的意思；而當然熟悉中文者，也可以學習英語。

E. **筆順**：此字的寫法，可以多看幾次，用手指先行練習，熟悉此字寫法。

F. **描紅**：依照筆順一個字一個字描紅，描紅會逐漸變淡，讓練習更有挑戰。

G. **練習**：描紅結束後，可以自己練習寫寫看，加深印象。

目錄 content

痣胭硯稀
筒翔肅脹
84

脾腔菌菠
蛙裂註詐
86

貶辜逮雁
雇飩催債
88

傾募匯嗓
嗜嗦塌塔
90

奧媳嫂嫉
廈彙惹愧
92

慈搏楓楷
歇殿毀溶
94

煞煤痴癡
督碑稚粵
96

罩聘腹萱
董葬蒂蜀
98

蜂裔裕詢
賂賄跤跨
100

酬鈴鉢缽
靴頌頑頒
102

鳩僕催嗽
塵墊壽夥
104

奪嫩寞寡
寢弊徹慘
106

慚截摘撤
暢榜滯滲
108

漆漏漠澈
獄瑰監碧
110

碩碳綜緒
翠膏蒙蒜
112

蓄蓓裳裹
誓誘誦遛
114

遞遣酷銘
閥頗魂鳴
116

嘮噁墳審
履幟憤摯
118

撐撒撓撕
撥撫撲敷
120

椿毅潛潰
澆熬璃瞎
122

磅範篆締
緩緻蓬葍
124

蔣蔥褒誼
賠賢賤賦
126

踐輝遮銳
霉颭駐駝
128

魄魅魯魷
鴉黎凝劑
130

噪壇憲憶
憾懈懊擂
132

擅澤濁盧
瞞磚禦糠
134

縛膨艘艙
蕩衡諷諾
136

豫賴踴輯
頸頻鯤餡
138

龜償儲檻
嶼懇擬擱
140

濫燥燦燭
癌盪禪糙
142

艱薑薯謠
趨蹈邁鍵
144

闊隱隸霜
鞠韓黏嚮
146

嬸檬檸濾
瀑蟬覆蹤
148

踪雛攀曝
礙繳臘譜
150

蹲轎霧韻
顛鵲龐懸
152

攔獻癢籍
耀蘇譬躁
154

饒騰騷懼
攝欄灌犧
156

蠟蠢譽躍
轟辯驅囉
158

灑疊聾臟
襲顫攪竊
160

蘿釀籬蠻
豔艷鬱
162

中文語句
簡單教 學

中文語句簡單教學

在《華語文書寫能力習字本中英文版》前 5 冊中，編輯部設計了「練字的基本功」單元及「有趣的中文字字」，透過一些有趣的方式，更了解中文字。現在，在精熟級 6～7 冊中，簡單說明中文語句的結構，希望對中文非母語的你，學習中文有事半功倍的幫助。

中文字的詞性

中文字詞性簡單區分為二：實詞和虛詞。實詞擁有實際的意思，一看就懂的字詞；虛詞就是沒有實在意義，通常用來表示動作銜接或語氣內。

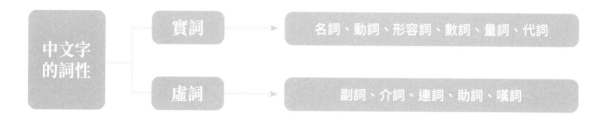

◆ 實詞的家族

實詞包括名詞、動詞、形容詞、數詞、量詞、代詞六類。

❶ **名詞（noun）**：用來表示人、地、事、物、時間的名稱。例如孔子、妹妹、桌子、海邊、早上等。

❷ **動詞（verb）**：表示人或物的行為、動作、事件發生。例如：看、跑、跳等。

❸ **形容詞（adjective）**：表示人、事、物的性質或狀態，用來修飾名詞。如「勇敢的」妹妹、「圓形」的桌子、「一望無際」的海邊、「晴朗的」早晨等等。

❹ **數詞（numeral）**：表示數目的多少或次序的先後。例如「零」、「十」、「第一」、「初三」。

❺ **量詞（quantifier）**：表示事物或動作的計算單位的詞。數詞不能和名詞直接結合，要加量詞才能表達數量，例如物量詞「個」、「張」；動量詞「次」、「趟」、「遍」；指量詞「這個」、「那本」。如：十張紙、再讀一遍、三隻貓、那本漫畫書。

❻ **代詞（Pronoun）**：又叫代名詞，用來代替名詞、動詞、形容詞、數量詞的詞，例：我、他們、自己、人家、誰、怎樣、多少。

◆ 虛詞的家族

虛詞包含副詞、介詞、連詞、助詞、嘆詞。

❶ **副詞（adverb）**：用來限制或修飾動詞、形容詞，來表示程度、範圍、時間等的詞。像是非常、很、偶爾、剛才等此。例如：非常快樂、跑得很快、剛才她笑了、他偶爾會去圖書館。

❷ **介詞（preposition）**：介詞是放在名詞、代詞之前，合起來組成「介詞短語」用來修飾動詞或形容詞。像是：從、往、在、當、把、對、同、為、以、比、跟、被等這些字都屬於介詞。例如：我在家等妳。「在」是介詞，「在家」是「介詞短語」，用來修飾「等妳」。

③ **連詞（conjunction）**：又叫連接詞，主要用來連接「詞」、「短語」和「句子」。和、跟、與、同、及、或、並、而等，都是連詞。例如：原子筆「和」尺都是常用的文具；這個活動得到長官「與」學員的支持；媽媽「跟」阿姨經常去旅遊。

④ **助詞（particle）**：放在詞、短語、句子的前面、後面或中間，協助實詞發揮更大的功能。常見的助詞有：的、地、得、所等。例如綠油油「的」稻田、輕輕鬆鬆「地」逛街等。

⑤ **嘆詞（interjection）**：用來表示說話時的各種情緒的詞，如：喔、啊、咦、哎呀、唉、呵、哼、喂等，要注意的是嘆詞不能單獨使用存在。例如：啊！出太陽了！

中文句子的結構

中文句子是由上述的詞和短語（詞組）組成的，簡單的說有「單句」及「複句」兩種。

◆ 單句：人（物）＋ 事

一句話就能表示一件事，這就叫「單句」。
句子的結構如下：

誰 ＋ 是什麼 → 小明是小學生。
誰 ＋ 做什麼 → 小明在吃飯。
誰 ＋ 怎麼樣 → 我吃飽了。
什麼 ＋ 是什麼 → 鉛筆是我的。
什麼 ＋ 做什麼 → 小羊出門了。
什麼 ＋ 怎麼樣 → 天空好藍。

簡單的人（物）＋ 事，也可以加入形容詞或量詞、介詞等，
讓句子更豐富，但這句話只講一件事，所以仍然是單句。

誰 ＋ （形容詞）＋ 是什麼 → 小明是（可愛的）小學生。
誰 ＋ （介詞）＋ 做什麼 → 小明（在餐廳）吃飯。
（嘆詞）＋ 誰 ＋ 怎麼樣 → （啊！）我吃飽了。
（量詞）＋ 什麼 ＋ 是什麼 → （那兩支）鉛筆是我的。
什麼 ＋ （形容詞）＋ 做什麼 → 小羊（快快樂樂的）出門了。
（名詞）＋ 什麼 ＋ 怎麼樣 → （今天）天空好藍。

◆ 複句：講 2 件事以上的句子

包含兩個或兩個以上的句子，就叫複句。
我們寫文章時，如果想表達較複雜的意思，就要使用複句。像是：

他喜歡吃水果，也喜歡吃肉。
小美做完功課，就玩電腦。
你想喝茶，還是咖啡？
今天不但下雨，還打雷，真可怕！
他因為感冒生病，所以今天缺席。
雖然他十分努力讀書，但是月考卻考差了。

中英文版
精熟級 6

nǎi | then, really, indeed, after all

乃

乃 乃

乃 乃 乃 乃 乃 乃

qǐ | to beg, to request

乞

乞 乞 乞

乞 乞 乞 乞 乞 乞

dān | cinnabar, red, vermilion, pellet, powder

丹

丹 丹 丹 丹

丹 丹 丹 丹 丹 丹

yǔn | to grant, to consent, just, fair

允

允 允 允 允

允 允 允 允 允 允

兮

xī | exclamatory particle

兮 兮 兮 兮

兮 兮 兮 兮 兮 兮

匀

yún | equal, even, uniform

匀 匀 匀 匀

匀 匀 匀 匀 匀 匀

勾

gōu | to hook, to join, to connect, to entice **gòu** | shady business

勾 勾 勾 勾

勾 勾 勾 勾 勾 勾

幻

huàn | fantasy, illusion, mirage, imaginary

幻 幻 幻 幻

幻 幻 幻 幻 幻 幻

扎

zhā | to take root, to prick

扎扎扎扎

扎　扎　扎　扎　扎　扎

zhá | to bind, to wrap, letters, correspondence

斗

dòu | to struggle, to fight, to contend, measuring cup

斗斗斗斗

斗　斗　斗　斗　斗　斗

曰

yuē | to speak, to say

曰曰曰曰

曰　曰　曰　曰　曰　曰

歹

dǎi | corpse, death, evil, depraved, wicked

歹歹歹歹

歹　歹　歹　歹　歹　歹

氏

shì | clan, family, maiden name

氏 氏 氏 氏

氏 氏 氏 氏 氏 氏

丘

qiū | mound, hill, surname

丘 丘 丘 丘 丘

丘 丘 丘 丘 丘 丘

占

zhān | to observe, to divine

占 占 占 占 占

占 占 占 占 占 占

zhàn | to take possession of, to occupy, to take up

叨

dāo | talkative, grumbling **tāo** | to disturb, to bother, to trouble

叨 叨 叨 叨 叨

叨 叨 叨 叨

nú | slave, servant

奴

奴奴奴奴奴

奴 奴 奴 奴 奴 奴

chì | to scold, to upbraid, to accuse, to blame, to reproach

斥

斥斥斥斥斥

斥 斥 斥 斥 斥 斥

shuǎi | to throw away, to fling, to discard

甩

甩甩甩甩甩

甩 甩 甩 甩 甩 甩

yì | also, too, likewise

亦

亦亦亦亦亦亦

亦 亦 亦 亦 亦 亦

伏

fú | to crouch, to crawl, to lie hidden, to conceal

伏伏伏伏伏伏

伏 伏 伏 伏 伏 伏

伐

fá | cut down, subjugate, attack

伐伐伐伐伐伐

伐 伐 伐 伐

兆

zhào | omen, mega-, million

兆兆兆兆兆兆

兆 兆 兆 兆 兆 兆

刑

xíng | punishment, p enalty, law

刑刑刑刑刑刑

刑 刑 刑 刑

liè | low-quality, inferior, bad

劣

劣 劣 劣 劣 劣 劣

劣 劣 劣 劣 劣 劣

hòu | after, behind, rear, descendants

后

后 后 后 后 后 后

后 后 后 后 后 后

lì | government official, magistrate

吏

吏 吏 吏 吏 吏 吏

吏 吏 吏 吏 吏 吏

wàng | absurd, foolish, ignorant, rash, reckless, wild

妄

妄 妄 妄 妄 妄 妄

妄 妄 妄 妄 妄 妄

zhǐ | aim, intention, purpose, will

旨

xún | ten-day period, period of time

旬

xiǔ | decayed, rotten

朽

chén | minister, statesman, official, vassal

臣

佈 **bù** | to spread, to publicize, to announce

佈 佈 佈 佈 佈 佈 佈
佈 佈 佈 佈 佈 佈

佑 **yòu** | to help, to protect, to bless

佑 佑 佑 佑 佑 佑 佑
佑 佑 佑 佑 佑 佑

卵 **luǎn** | egg, ovum, roe, ovary, testes, to spawn

卵 卵 卵 卵 卵 卵 卵
卵 卵 卵 卵 卵 卵

君 **jūn** | sovereign, ruler, prince, monarch, chief

君 君 君 君 君 君 君
君 君 君 君 君 君

吻

wěn | to kiss, lips, coinciding

吻 吻 吻 吻 吻 吻 吻

吻 吻 吻 吻 吻 吻

吼

hǒu | to roar, to shout, to bark, to howl

吼 吼 吼 吼 吼 吼 吼

吼 吼 吼 吼 吼 吼

吾

wú | I, my, our, to resist, to impede

吾 吾 吾 吾 吾 吾 吾

吾 吾 吾 吾 吾 吾

呂

lǚ | a musical note, surname

呂 呂 呂 呂 呂 呂 呂

呂 呂 呂 呂 呂 呂

呈

chéng | to petition, to submit, to appear, to show

呈 呈 呈 呈 呈 呈 呈
呈 呈 呈 呈 呈 呈

妒

dù | jealous, envious

妒 妒 妒 妒 妒 妒 妒
妒 妒 妒 妒 妒 妒

妥

tuǒ | secure, sound, satisfactory, appropriate

妥 妥 妥 妥 妥 妥 妥
妥 妥 妥 妥 妥 妥

宏

hóng | great, spacious, vast, wide

宏 宏 宏 宏 宏 宏 宏
宏 宏 宏 宏 宏 宏

gà | awkward, embarrassed, to limp, to stagger

尬

xún | to cruise, to inspect, to patrol

巡

tíng | courtyard

廷

yì | servant, laborer, service, to serve

役

jì | jealous, envious, to fear, to shun

忌

chě | to rip, to tear, to haul, casual talk

扯

jué | to select, to choose, to pluck, to gouge

抉

yì | to curb, to hinder, to keep down, to repress

抑

旱

hàn | dry, drought, desert

旱 旱 旱 旱 旱 旱 旱
旱 旱 旱 旱 旱 旱

汰

tài | to eliminate, to scour, to wash out, excessive

汰 汰 汰 汰 汰 汰 汰
汰 汰 汰 汰 汰 汰

沐

mù | to bathe, to cleanse, to shampoo, to wash

沐 沐 沐 沐 沐 沐 沐
沐 沐 沐 沐 沐 沐

盯

dīng | to rivet one's gaze upon, to keep eyes on

盯 盯 盯 盯 盯 盯 盯
盯 盯 盯 盯

禿 tū | bald

禿 禿 禿 禿 禿 禿 禿
禿 禿 禿 禿 禿 禿

肖 xiào | to resemble, to look like, to be like

肖 肖 肖 肖 肖 肖 肖
肖 肖 肖 肖 肖 肖

肝 gān | liver

肝 肝 肝 肝 肝 肝 肝
肝 肝 肝 肝 肝 肝

芒 máng | blade, ray, silvergrass, Miscanthus sinensis

芒 芒 芒 芒 芒 芒
芒 芒 芒 芒 芒 芒

辰

chén | early morning, fortune, good luck, 5th terrestrial branch

辰辰辰辰辰辰辰
辰 辰 辰 辰 辰 辰

迅

xùn | quick, hasty, sudden, rapid

迅迅迅迅迅迅
迅 迅 迅 迅 迅 迅

併

bìng | to combine, to annex, also, what's more

併併併併併併併併
併 併 併 併 併 併

侈

chǐ | luxurious, extravagant

侈侈侈侈侈侈侈侈
侈 侈 侈 侈 侈 侈

卑

bēi | humble, low, inferior, to despise

卑 卑 卑 卑 卑 卑 卑 卑

卑 卑 卑 卑 卑 卑

卓

zhuō | profound, lofty, brilliant

卓 卓 卓 卓 卓 卓 卓 卓

卓 卓 卓 卓 卓 卓

坡

pō | slope, hillside, embankment

坡 坡 坡 坡 坡 坡 坡 坡

坡 坡 坡 坡 坡 坡

坦

tǎn | flat, level, smooth, candid, open

坦 坦 坦 坦 坦 坦 坦 坦

坦 坦 坦 坦 坦 坦

奈 | **nài** | but, how, to bear, to stand, to endure

奈 奈 奈 奈 奈 奈 奈 奈
奈 奈 奈 奈 奈 奈

奉 | **fèng** | to offer, to respect, to server, to receive

奉 奉 奉 奉 奉 奉 奉 奉
奉 奉 奉 奉 奉 奉

妮 | **nī** | maid, servant girl, cute girl

妮 妮 妮 妮 妮 妮 妮 妮
妮 妮 妮 妮 妮 妮

屈 | **qū** | to bend, to flex, bent, crooked, crouched

屈 屈 屈 屈 屈 屈 屈 屈
屈 屈 屈 屈 屈 屈

披

pī | to wear, to split, to crack

披 披 披 披 披 披 披 披

披 披 披 披 披 披

抹

mǒ | to wipe, to smear, to wipe, to erase　　**mò** | to equivocate

抹 抹 抹 抹 抹 抹 抹 抹

抹 抹 抹 抹 抹 抹

押

yā | to arrest, to detain, to deposit, to pledge, mortgage

押 押 押 押 押 押 押 押

押 押 押 押 押 押

拋

pāo | to abandon, to throw away, to fling, to toss

拋 拋 拋 拋 拋 拋 拋 拋

拋 拋 拋 拋 拋 拋

拐

guǎi | to kidnap, to abduct, to turn, crutch

拐拐拐拐拐拐拐拐

拐 拐 拐 拐 拐 拐

拓

tuò | to develop, to expand, to open up　**tà** | to make a rubbing

拓拓拓拓拓拓拓拓

拓 拓 拓 拓

旺

wàng | to flourish, to prosper, prosperous

旺旺旺旺旺旺旺旺

旺 旺 旺 旺

枉

wǎng | useless, in vain, crooked, bent

枉枉枉枉枉枉枉

枉 枉 枉 枉

析

xī | to split wood, to divide, to break apart

析析析析析析析析
析 析 析 析 析 析

枚

méi | the stalk of a shrub, the trunk of a tree

枚枚枚枚枚枚枚枚
枚 枚 枚 枚 枚 枚

歧

qí | to diverge, to fork, a branch, a side road

歧歧歧歧歧歧歧歧
歧 歧 歧 歧 歧 歧

沫

mò | bubbles, foam, froth, suds

沫沫沫沫沫沫沫沫
沫 沫 沫 沫 沫 沫

jǔ to stop, to prevent, dejected, defeated

沮 沮 且 旦 旦 沮 沮 沮

沮 沮 沮 沮 沮 沮

fèi to boil, to bubble up, to gush

沸 沸 弗 弗 弗 沸 沸 沸

沸 沸 沸 沸 沸 沸

fàn to drift, to float, broad, vast, careless, reckless

泛 泛 乏 乏 乏 泛 泛

泛 泛 泛 泛 泛 泛

qì to cry, to sob, to weep

泣 泣 立 立 立 泣 泣 泣

泣 泣 泣 泣

méi | rose

玫

玫玫玫玫玫玫玫玫

玫 玫 玫 玫 玫 玫

jiū | tangled, to investigate, to unravel

糾

糾糾糾糾糾糾糾糾

糾 糾 糾 糾 糾 糾

gǔ | share, portion, thighs, haunches, rump

股

股股股股股股股股

股 股 股 股 股 股

fáng | animal fat

肪

肪肪肪肪肪肪肪肪

肪 肪 肪 肪 肪 肪

芝

zhī | sesame, a magical mushroom

芝 芝 芝 芝 芝 芝 芝

芝　芝　芝　芝　芝　芝

芹

qín | celery

芹 芹 芹 芹 芹 芹 芹

芹　芹　芹　芹　芹　芹

采

cǎi | to collect, to gather, to pick, to pluck

采 采 采 采 采 采 采 采

采　采　采　采　采　采

侮

wǔ | insult, ridicule, disgrace

侮 侮 侮 侮 侮 侮 侮 侮 侮

侮　侮　侮　侮　侮　侮

hóu | marquis, lord, target in archery

侯

侯侯侯侯侯侯侯侯侯
侯 侯 侯 侯 侯 侯

cù | to urge, to rush, to hurry, hasty, near, close

促

促促促促促促促促促
促 促 促 促 促 促

jùn | talented, capable, handsome

俊

俊俊俊俊俊俊俊俊俊
俊 俊 俊 俊 俊 俊

xiāo | to peel with a knife, to pare **xuè** | to reduce, to remove

削

削削削削削削削削削
削 削 削 削 削 削

勁

jìn | strong, tough, unyielding, power, energy

勁 勁 勁 勁 勁 勁 勁 勁 勁

勁 勁 勁 勁 勁 勁

叛

pàn | rebel, rebellion, rebellious

叛 叛 叛 叛 叛 叛 叛 叛 叛

叛 叛 叛 叛 叛 叛

咦

yí | exclamation of surprise

咦 咦 咦 咦 咦 咦 咦 咦 咦

咦 咦 咦 咦 咦 咦

咪

mī | a cat's meow, a meter

咪 咪 咪 咪 咪 咪 咪 咪 咪

咪 咪 咪 咪 咪 咪

咱

zán | we, us **zá** | I, me, my

咱 咱 咱 咱 咱 咱 咱 咱 咱

咱 咱 咱 咱 咱 咱

哄

hōng | tumult, uproar **hǒng** | to coax, to beguile, to cheat, to deceive

哄 哄 哄 哄 哄 哄 哄 哄 哄

哄 哄 哄 哄 哄 哄

垂

chuí | to hang, to dangle, to hand down, to bequeath, almost, near

垂 垂 垂 垂 垂 垂 垂 垂

垂 垂 垂 垂 垂 垂

契

qì | deed, bond, contract, to engrave

契 契 契 契 契 契 契 契 契

契 契 契 契 契 契

屍 shī body, corpse

屍 屍 屍 屍 屍 屍 屍 屍 屍

屍 屍 屍 屍 屍 屍

彥 yàn accomplished, elegant

彥 彥 彥 彥 彥 彥 彥 彥 彥

彥 彥 彥 彥 彥 彥

怠 dài idle, negligent, remiss, to neglect

怠 怠 怠 怠 怠 怠 怠 怠 怠

怠 怠 怠 怠 怠 怠

恆 héng constant, persistent, regular

恆 恆 恆 恆 恆 恆 恆 恆 恆

恆 恆 恆 恆 恆 恆

huǎng | absent-minded, distracted, indistinct, seemingly

恍

恍恍恍恍恍恍恍恍恍

恍 恍 恍 恍 恍 恍

zhāo | bright, luminous, clear, manifest

昭

昭昭昭昭昭昭昭昭昭

昭 昭 昭 昭 昭 昭

kū | dried out, withered, decayed

枯

枯枯枯枯枯枯枯枯枯

枯 枯 枯 枯 枯 枯

bǐng | handle, lever, knob, authority

柄

柄柄柄柄柄柄柄柄柄

柄 柄 柄 柄 柄 柄

yòu | grapefruit, pomelo

柚

柚 柚 柚 柚 柚 柚 柚 柚 柚

柚 柚 柚 柚 柚 柚

wāi | slanted, askew, awry

歪

歪 歪 歪 歪 歪 歪 歪 歪 歪

歪 歪 歪 歪 歪 歪

luò | a river in the Shanxi province, a city

洛

洛 洛 洛 洛 洛 洛 洛 洛 洛

洛 洛 洛 洛 洛 洛

jīn | saliva, sweat, ferry, ford

津

津 津 津 津 津 津 津 津 津

津 津 津 津 津 津

洪

hóng | deluge, flood, immense, vast

洪洪洪洪洪洪洪洪洪

洪 洪 洪 洪 洪 洪

洽

qià | to mix, to blend, to harmonize

洽洽洽洽洽洽洽洽洽

洽 洽 洽 洽 洽 洽

牲

shēng | sacrificial animal, domestic animal

牲牲牲牲牲牲牲牲牲

牲 牲 牲 牲 牲 牲

狠

hěn | vicious, fierce, cruel

狠狠狠狠狠狠狠狠狠

狠 狠 狠 狠 狠 狠

玻 bō | glass

玻 玻 玻 玻 玻 玻 玻 玻 玻
玻 玻 玻 玻 玻 玻

畏 wèi | fear, dread, awe, reverence

畏 畏 畏 畏 畏 畏 畏 畏 畏
畏 畏 畏 畏 畏 畏

疫 yì | epidemic, plague, pestilence

疫 疫 疫 疫 疫 疫 疫 疫
疫 疫 疫 疫 疫 疫

盼 pàn | to look, to gaze, to expect, to hope for

盼 盼 盼 盼 盼 盼 盼 盼 盼
盼 盼 盼 盼 盼 盼

shā | sand, pebbles, gravel, gritty

砂

砂砂砂砂砂砂砂砂砂

砂 砂 砂 砂 砂 砂

qí | to pray, to entreat, to beseech

祈

祈祈祈祈祈祈祈祈

祈 祈 祈 祈 祈 祈

gān | bamboo pole, penis

竿

竿竿竿竿竿竿竿竿竿

竿 竿 竿 竿 竿 竿

shuǎ | to play, to frolic, to amuse

耍

耍耍耍耍耍耍耍耍耍

耍 耍 耍 耍 耍 耍

胞 **bāo** | womb, placenta, fetal membrane

胞 胞 胞 胞 胞 胞 胞 胞
胞 胞 胞 胞 胞 胞

茂 **mào** | thick, lush, dense, talented

茂 茂 茂 茂 茂 茂 茂 茂
茂 茂 茂 茂 茂 茂

范 **fàn** | pattern, model, example, surname

范 范 范 范 范 范 范 范
范 范 范 范 范 范

虐 **nüè** | cruel, harsh, oppressive

虐 虐 虐 虐 虐 虐 虐 虐
虐 虐 虐 虐 虐 虐

衍

yǎn | to overflow, to spread out

衍 衍 衍 衍 衍 衍 衍 衍 衍

衍 衍 衍 衍 衍 衍

赴

fù | to attend, to go to, to be present

赴 赴 赴 赴 赴 赴 赴 赴 赴

赴 赴 赴 赴 赴 赴

趴

pā | prone, lying down, leaning over

趴 趴 趴 趴 趴 趴 趴 趴 趴

趴 趴 趴 趴 趴 趴

軌

guǐ | track, rut, path

軌 軌 軌 軌 軌 軌 軌 軌 軌

軌 軌 軌 軌 軌 軌

mò | strange, unfamiliar, a foot path between rice fields

陌

yǐ | to rely on, to depend on

倚

chàng | guide, leader, lead, introduce

倡

lún | human relationships, society

倫

jiān | both, and, at the same time, to unite, to combine

兼

yuān | grievance, injustice, wrong

冤

líng | pure, virtuous, to insult, to maltreat

凌

tī | to pick out, to scrape off, picky

剔

bō | to peel, to skin, to exploit

剝

bù | arena, market, plain, port

埔

yú | pleasure, enjoyment, amusement

娛

xiá | gorge, ravine, strait, isthmus

峽

悦

yuè | contented, gratified, pleased

悦悦悦悦悦悦悦悦悦悦

悦 悦 悦 悦 悦 悦

挫

cuò | to check, to obstruct, to push down

挫挫挫挫挫挫挫挫挫挫

挫 挫 挫 挫 挫 挫

振

zhèn | to arouse, to excite, to rouse, to shake

振振振振振振振振振振

振 振 振 振 振 振

挺

tǐng | to straighten, to stand upright, rigid, stiff

挺挺挺挺挺挺挺挺挺挺

挺 挺 挺 挺 挺 挺

wǎn | to pull, to lead, to pull back, to draw a bow

挽

挽挽挽挽挽挽挽挽挽挽
挽 挽 挽 挽 挽 挽

huǎng | bright, dazzling　**huàng** | to shake, to sway

晃

晃晃晃晃晃晃晃晃晃晃
晃 晃 晃 晃 晃 晃

chái | firewood, faggots, fuel, surname

柴

柴柴柴柴柴柴柴柴柴柴
柴 柴 柴 柴 柴 柴

zhū | root, stump, measure word for trees

株

株株株株株株株株株株
株 株 株 株 株 株

zāi | to cultivate, to plant, to tend

栽

栽栽栽栽栽栽栽栽栽栽
栽 栽 栽 栽 栽 栽

kuāng | door, frame

框

框框框框框框框框框框
框 框 框 框 框 框

shū | brush, comb

梳

梳梳梳梳梳梳梳梳梳梳
梳 梳 梳 梳 梳 梳

shū | different, special, unusual

殊

殊殊殊殊殊殊殊殊殊殊
殊 殊 殊 殊 殊 殊

yǎng | oxygen

氧

氧氧氧氧氧氧氧氧氧氧

氧氧氧氧氧氧

fú | to drift, to float, mobile, temporary, unstable, reckless

浮

浮浮浮浮浮浮浮浮浮浮

浮浮浮浮浮浮

jìn | to dip, to immerse, to soak, to percolate, to steep

浸

浸浸浸浸浸浸浸浸浸浸

浸浸浸浸浸浸

shè | sconcerned, involved, to experience, to wade through a stream

涉

涉涉涉涉涉涉涉涉涉涉

涉涉涉涉涉涉

涕

tì | tears, mucus

涕 涕 涕 涕 涕 涕 涕 涕 涕 涕

涕 涕 涕 涕 涕 涕

狹

xiá | narrow, limited, narrow-minded

狹 狹 狹 狹 狹 狹 狹 狹 狹

狹 狹 狹 狹 狹 狹

疾

jí | sickness, illness, disease, to envy, to hate

疾 疾 疾 疾 疾 疾 疾 疾 疾 疾

疾 疾 疾 疾 疾 疾

眠

mián | sleep, shut-eye, hibernatation

眠 眠 眠 眠 眠 眠 眠 眠 眠 眠

眠 眠 眠 眠 眠 眠

矩

jǔ | carpenter's square, ruler, rule

矩 矩 矩 矩 矩 矩 矩 矩 矩

矩 矩 矩 矩 矩 矩

祕

mì | secret, mysterious, abstruse, secretary

祕 祕 祕 祕 祕 祕 祕 祕 祕

祕 祕 祕 祕 祕 祕

秘

mì | secret, mysterious, abstruse, secretary

秘 秘 秘 秘 秘 秘 秘 秘 秘 秘

秘 秘 秘 秘 秘 秘

秦

qín | the Qin dynasty (eponymous for China)

秦 秦 秦 秦 秦 秦 秦 秦 秦 秦

秦 秦 秦 秦

秩 zhì | order, ordered

秩秩秩秩秩秩秩秩秩秩

秩 秩 秩 秩 秩 秩

紋 wén | line, stripe, pattern, decoration, wrinkle

紋紋紋紋紋紋紋紋紋紋

紋 紋 紋 紋 紋 紋

索 suǒ | cable, rope, rules, laws, to demand, to exact, to search

索索索索索索索索索索

索 索 索 索 索 索

耕 gēng | to plow, to cultivate

耕耕耕耕耕耕耕耕耕耕

耕 耕 耕 耕 耕 耕

耗

hào — to consume, to use up, to squander, to waste

耗耗耗耗耗耗耗耗耗耗
耗 耗 耗 耗 耗 耗

耽

dān — to indulge, to delay

耽耽耽耽耽耽耽耽耽耽
耽 耽 耽 耽 耽 耽

脂

zhī — fat, grease, lard, oil

脂脂脂脂脂脂脂脂脂脂
脂 脂 脂 脂 脂 脂

脅

xié — to threaten, to coerce, ribs, flank

脅脅脅脅脅脅脅脅脅脅
脅 脅 脅 脅 脅 脅

cuì | fragile, frail, brittle, crisp

脆

脆 脆 脆 脆 脆 脆

máng | vague, boundless, vast, widespread

茫

茫 茫 茫 茫 茫 茫

huāng | wasteland, desert, uncultivated

荒

荒 荒 荒 荒 荒 荒

shuāi | weak, feeble, to decline, to falter

衰

衰 衰 衰 衰 衰 衰

衷

zhōng | sincere, heartfelt

衷 衷 衷 衷 衷 衷 衷 衷 衷 衷
衷 衷 衷 衷 衷 衷

訊

xùn | news, information, to question, to interrogate

訊 訊 訊 訊 訊 訊 訊 訊 訊 訊
訊 訊 訊 訊 訊 訊

貢

gòng | to offer, to contribute, tribute, gifts

貢 貢 貢 貢 貢 貢 貢 貢 貢 貢
貢 貢 貢 貢 貢 貢

躬

gōng | to bow, personally, in person, oneself

躬 躬 躬 躬 躬 躬 躬 躬 躬 躬
躬 躬 躬 躬 躬 躬

辱 **rǔ** | to insult, to humiliate, to abuse

辱辱辱辱辱辱辱辱辱辱

辱 辱 辱 辱 辱 辱

迴 **huí** | to rotate, to revolve, curve, zig-zag

迴迴迴迴迴迴迴迴迴

迴 迴 迴 迴 迴 迴

逆 **nì** | to disobey, to rebel, traitor, rebel

逆逆逆逆逆逆逆逆逆

逆 逆 逆 逆 逆 逆

釘 **dīng** | nail, spike **dìng** | to nail, to pin, to staple

釘釘釘釘釘釘釘釘釘釘

釘 釘 釘 釘 釘 釘

飢

jī hungry, starving, hunger, famine

飢飢飢飢飢飢飢飢飢飢飢
飢 飢 飢 飢 飢 飢

饑

jī famine, to starve, to go hungry

饑饑饑饑饑饑饑饑饑饑饑
饑 饑 饑 饑 饑 饑

側

cè side, to slant, to lean, to incline

側側側側側側側側側側側
側 側 側 側 側 側

偵

zhēn to spy, to reconnoiter, detective

偵偵偵偵偵偵偵偵偵偵偵
偵 偵 偵 偵 偵 偵

勒

lè | to rein in, to compel, to force, to carve **lēi** | to strangle, to tighten

勒勒勒勒勒勒勒勒勒勒勒
勒 勒 勒 勒 勒 勒

售

shòu | to sell

售售售售售售售售售售售
售 售 售 售 售 售

啞

yǎ | dumb, mute, hoarse

啞啞啞啞啞啞啞啞啞啞啞
啞 啞 啞 啞 啞 啞

yā | sound of cawing, sound of infant learning to talk

啓

qǐ | to open, to begin, to commence, to explain

啓啓啓啓啓啓啓啓啓啓啓
啓 啓 啓 啓 啓 啓

qǐ to open, to explain, to begin

啟

啟 啟 啟 啟 啟 啟 啟 啟 啟 啟

啟 啟 啟 啟 啟 啟

dǔ wall, to stop, to prevent, to block

堵

堵 堵 堵 堵 堵 堵 堵 堵 堵 堵 堵

堵 堵 堵 堵 堵 堵

shē exaggerated, extravagant, wasteful

奢

奢 奢 奢 奢 奢 奢 奢 奢 奢 奢

奢 奢 奢 奢 奢 奢

jì still, silent, quiet, desolate

寂

寂 寂 寂 寂 寂 寂 寂 寂 寂 寂

寂 寂 寂 寂 寂 寂

崇　**chóng** | high, dignified, to esteem, to honor

崩　**bēng** | to rupture, to split apart, to collapse, death, demise

庸　**yōng** | usual, common, ordinary, mediocre

悉　**xī** | to know, to learn about, to comprehend

huàn | suffering, misfortune, trouble, to suffer

患

患 患 患 患 患 患 患 患 患 患

患 患 患 患 患 患

wǎn | to regret, to be sorry

惋

惋 宛 宛 宛 宛 宛 惋 惋 惋 惋

惋 惋 惋 惋 惋 惋

tì | cautious, careful, alert

惕

惕 惕 惕 惕 惕 惕 惕 惕 惕 惕 惕

惕 惕 惕 惕 惕 惕

pěng | to hold or offer with both hands

捧

捧 捧 捧 捧 捧 捧 捧 捧 捧 捧 捧

捧 捧 捧 捧 捧

xiān | to stir up, to turn over

掀

掀 掀 掀 掀 掀 掀 掀 掀 掀 掀 掀 掀
掀 掀 掀 掀 掀 掀

tāo | to take out, to pull out, to clean out

掏

掏 掏 掏 掏 掏 掏 掏 掏 掏 掏 掏
掏 掏 掏 掏 掏 掏

jué | to dig, to excavate

掘

掘 掘 掘 掘 掘 掘 掘 掘 掘 掘 掘
掘 掘 掘 掘 掘 掘

zhēng | to struggle　　**zhèng** | to strive, to endeavor

掙

掙 掙 掙 掙 掙 掙 掙 掙 掙 掙 掙
掙 掙 掙 掙 掙 掙

cuò | to arrange, to execute on, to manage

措

xuán | to revolve, to orbit, to return **xuàn** | a loop, a circle

旋

zhòu | daytime, daylight

晝

cáo | ministers, officials, a company, surname

曹

tǒng | bucket, pail, tub, can, cask, keg

桶

桶桶桶桶桶桶桶桶桶桶桶
桶　桶　桶　桶　桶　桶

liáng | bridge, beam, rafter, surname

梁

梁梁梁梁梁梁梁梁梁梁梁
梁　梁　梁　梁　梁　梁

xiè | weapons, tools, instruments

械

械械械械械械械械械械械
械　械　械　械　械　械

ǎi、èi | The tone of promise；The sound of the oars

欸

欸欸欸欸欸欸欸欸欸欸欸
欸　欸　欸　欸　欸　欸

涵

hán | to wet, to soak, to tolerate, to include lenient

涵涵涵涵涵涵涵涵涵涵涵

涵 涵 涵 涵 涵 涵

淑

shū | good, pure, virtuous, charming

淑淑叔叔淑淑淑淑淑淑

淑 淑 淑 淑 淑 淑

淘

táo | to dredge, to sieve, to cleanse, to weed out

淘淘淘淘淘淘淘淘淘淘淘

淘 淘 淘 淘 淘 淘

淪

lún | sunk, submerged, to perish, to be lost

淪淪侖淪淪淪淪淪淪淪淪

淪 淪 淪 淪 淪 淪

fēng | beacon, signal fire

烽

cí | china, crockery, porcelain

瓷

shū | to neglect, to dredge, to clear away, lax, careless

疏

dí | bamboo flute, whistle

笛

紮

zā | to tie, to fasten, to bind

脖

bó | neck

脣

chún | lips

唇

chún | lips

荷

hé | lotus, water lily **hè** | burden, responsibility

荷荷荷荷荷荷荷荷荷荷

荷 荷 荷 荷 荷 荷

蚵

hé | oyster

蚵蚵蚵蚵蚵蚵蚵蚵蚵蚵蚵

蚵 蚵 蚵 蚵 蚵 蚵

蛀

zhù | termite, bookworm, to bore, to eat into

蛀蛀蛀蛀蛀蛀蛀蛀蛀蛀蛀

蛀 蛀 蛀 蛀 蛀 蛀

袍

páo | robe, gown, cloak

袍袍袍袍袍袍袍袍袍袍

袍 袍 袍 袍 袍 袍

xiù | sleeve

袖

fàn | merchant, peddler, to deal in, to trade

販

guàn | to pierce, to string up, a string of 1000 coins

貫

xiāo | to ramble, to stroll, to jaunt, to loiter

逍

dòu | to entice, to tempt, to arouse, to stir

逗

逗 逗 逗 逗 逗 逗 逗 逗 逗 逗
逗 逗 逗 逗 逗 逗

shì | to die, to pass away

逝

逝 逝 逝 逝 逝 逝 逝 逝 逝 逝
逝 逝 逝 逝 逝 逝

guō | city limits, surname

郭

郭 郭 郭 郭 郭 郭 郭 郭 郭 郭
郭 郭 郭 郭 郭 郭

diào | fishhook, to fish, to lure

釣

釣 釣 釣 釣 釣 釣 釣 釣 釣 釣 釣
釣 釣 釣 釣 釣 釣

líng | hill, mound, mausoleum

陵

bàng | beside, close, nearby, to depend on　　**bāng** | near, approaching

傍

kǎi | triumphant, triumph, victory

凱

tí | to weep, to whimper, to howl, to crow

啼

chuǎn | to pant, to gasp, to breathe heavily

喘

喘 喘 喘 喘 喘 喘 喘 喘 喘 喘 喘 喘

喘 喘 喘 喘 喘 喘

huàn | to call

喚

喚 喚 喚 喚 喚 喚 喚 喚 喚 喚 喚 喚

喚 喚 喚 喚 喚 喚

yù | metaphor, analogy, example, such as, like

喻

喻 喻 喻 喻 喻 喻 喻 喻 喻 喻 喻 喻

喻 喻 喻 喻 喻 喻

bǎo | fort, fortress, town, village

堡

堡 堡 堡 堡 堡 堡 堡 堡 堡 堡 堡 堡

堡 堡 堡 堡 堡 堡

kān to endure, adequate, capable, worthy

堪

堪 堪 堪 堪 堪 堪 堪 堪 堪 堪 堪

堪 堪 堪 堪 堪 堪

diàn to found, to settle, to pay respects, a libation for the dead

奠

奠 奠 奠 奠 奠 奠 奠 奠 奠 奠 奠 奠

奠 奠 奠 奠 奠 奠

xù son-in-law, husband

婿

婿 胥 胥 胥 胥 胥 婿 婿 婿 婿 婿 婿

婿 婿 婿 婿 婿 婿

xiāng side-room, wing, theatre box

廂

廂 相 相 相 廂 廂 廂 廂 廂 廂 廂

廂 廂 廂 廂 廂 廂

láng | corridor, porch, veranda

廊 廊 廊 廊 廊 廊 廊 廊 廊 廊 廊

廊 廊 廊 廊 廊 廊

xún | to obey, to follow, to comply with

循 循 循 循 循 循 循 循 循 循 循 循

循 循 循 循 循 循

huò | to confuse, to mislead, to doubt

惑 惑 惑 惑 惑 惑 惑 惑 惑 惑 惑 惑

惑 惑 惑 惑 惑 惑

huì | favor, benefit, blessing, kindness

惠 惠 惠 惠 惠 惠 惠 惠 惠 惠 惠 惠

惠 惠 惠 惠 惠 惠

惰

duò | lazy, idle, indolent, careless

惰 惰 惰 惰 惰 惰 惰 惰 惰 惰 惰
惰 惰 惰 惰 惰 惰

惶

huáng | anxious, nervous, uneasy

惶 惶 惶 惶 惶 惶 惶 惶 惶 惶 惶 惶
惶 惶 惶 惶

慨

kǎi | sigh, regret, lament, generosity

慨 慨 慨 慨 慨 慨 慨 慨 慨 慨 慨
慨 慨 慨 慨 慨 慨

揀

jiǎn | to choose, to select, to gather, to pick up

揀 揀 揀 揀 揀 揀 揀 揀 揀 揀 揀
揀 揀 揀 揀

揉

róu | to massage, to knead, to crush by hand

揉 揉 揉 揉 揉 揉 揉 揉 揉 揉 揉
揉 揉 揉 揉 揉 揉

揭

jiē | to lift off a cover, to reveal, to divulge, surname

揭 揭 揭 揭 揭 揭 揭 揭 揭 揭 揭
揭 揭 揭 揭 揭 揭

斯

sī | this, thus, such, emphatic particle, used in transliterations

斯 斯 斯 斯 斯 斯 斯 斯 斯 斯 斯 斯
斯 斯 斯 斯 斯 斯

晰

xī | clear, evident

晰 晰 晰 晰 晰 晰 晰 晰 晰 晰 晰 晰
晰 晰 晰 晰 晰 晰

zōng hemp palm, palm tree

棕

zhí to breed, to spawn, to grow, to prosper

殖

ké casing, husk, shell

殼

tǎn rug, carpet, blanket

毯

hún | blended, mixed, muddy, turbid

渾

渾渾渾渾渾渾渾渾渾渾渾渾
渾 渚 渾 渾 渾 渾

hùn | An ancient instrument for observing the movement of celestial bodies.

còu | to piece together, to assemble

湊

湊湊湊湊湊湊湊湊湊湊湊湊
湊 湊 湊 湊 湊 湊

yǒng | to gush, to well up, to bubble up

湧

湧湧湧湧湧湧湧湧湧湧湧湧
湧 湧 湧 湧 湧 湧

zī | to grow, to nourish, to multiply, to thrive

滋

滋滋滋滋滋滋滋滋滋滋滋滋
滋 滋 滋 滋 滋 滋

焰
yàn | straight

焰 焰 焰 焰 焰 焰 焰 焰 焰 焰 焰

焰 焰 焰 焰 焰 焰

猶
yóu | similar to, just like, as

猶 猶 猶 猶 猶 猶 猶 猶 猶 猶 猶

猶 猶 猶 猶 猶 猶

甥
shēng | niece, nephew, sister's child

甥 甥 甥 甥 甥 甥 甥 甥 甥 甥 甥 甥

甥 甥 甥 甥 甥 甥

痘
dòu | smallpox

痘 痘 痘 痘 痘 痘 痘 痘 痘 痘 痘 痘

痘 痘 痘 痘 痘 痘

痣 **zhì** | spot, mole, birthmark

痣 痣 痣 痣 痣 痣 痣 痣 痣 痣 痣 痣

痣 痣 痣 痣 痣 痣

睏 **kùn** | tired, sleepy

睏 睏 睏 睏 睏 睏 睏 睏 睏 睏 睏 睏

睏 睏 睏 睏 睏 睏

硯 **yàn** | inkstone

硯 硯 硯 硯 硯 硯 硯 硯 硯 硯 硯 硯

硯 硯 硯 硯 硯 硯

稀 **xī** | rare, unusual, scarce, sparse

稀 稀 稀 稀 稀 稀 稀 稀 稀 稀 稀 稀

稀 稀 稀 稀 稀 稀

筒

tǒng　tube, pipe, cylinder, a thick piece of bamboo

筒 筒 筒 同 同 同 筒 筒 筒 筒 筒 筒
筒 筒 筒 筒 筒 筒

翔

xiáng　to soar, to hover, to glide

翔 翔 翔 翔 用 羽 翔 翔 翔 翔 翔 翔
翔 翔 翔 翔

肅

sù　to pay respects, solemn, reverent

肅 肅 肅 肅 肅 肅 肅 肅 肅 肅 肅
肅 肅 肅 肅 肅 肅

脹

zhàng　swelling, inflation

脹 脹 長 長 長 長 長 長 脹 脹 脹
脹 脹 脹 脹

貶

biǎn | to devalue, to demote, to criticize, to censure

貶 貶 貶 貶 貶 貶 貶 貶 貶 貶 貶

貶 貶 貶 貶 貶 貶

辜

gū | crime, offense, sin

辜 辜 辜 辜 辜 辜 辜 辜 辜 辜 辜 辜

辜 辜 辜 辜 辜 辜

逮

dài | to catch up with, to arrive, to reach　　**dǎi** | to catch, to seize

逮 逮 逮 逮 逮 逮 逮 逮 逮 逮 逮

逮 逮 逮 逮 逮 逮

雁

yàn | wild goose

雁 雁 雁 雁 雁 雁 雁 雁 雁 雁 雁 雁

雁 雁 雁 雁 雁 雁

雇

gù | employment, to hire, to employ

雇 雇 雇 雇 雇 雇 雇 雇 雇 雇 雇 雇

雇 雇 雇 雇 雇 雇

飩

tún | stuffed dumplings

飩 飩 飩 飩 飩 飩 飩 飩 飩 飩 飩 飩

飩 飩 飩 飩 飩 飩

催

cuī | to press, to urge

催 催 催 催 催 催 催 催 催 催 催 催

催 催 催 催 催 催

債

zhài | debt, loan, liability

債 債 債 債 債 債 債 債 債 債 債 債

債 債 債 債 債 債

傾 | qīng | to upset, to pour out, to overflow

傾傾傾傾傾傾傾傾傾傾傾傾傾
傾 傾 傾 傾 傾 傾

募 | mù | to levy, to raise, to recruit, to summon

募募募募募募募募募募募募
募 募 募 募 募 募

匯 | huì | to gather, to collect, confluence

匯匯匯匯匯匯匯匯匯匯匯匯匯
匯 匯 匯 匯 匯 匯

嗓 | sǎng | throat, voice

嗓嗓嗓嗓嗓嗓嗓嗓嗓嗓嗓嗓嗓
嗓 嗓 嗓 嗓 嗓 嗓

嗜

shì | addicted to, fond of, with a weakness for

嗜 嗜 嗜 嗜

嗦

suo | to suck

嗦 嗦 嗦 嗦

塌

tā | to collapse, to fall into ruin

塌 塌 塌 塌

塔

tǎ | tower, spire, tall building

塔 塔 塔 塔

cí | gentle, humane, kind, merciful

慈

慈慈慈慈慈慈慈慈慈慈慈慈慈

慈　慈　慈　慈　慈　慈

bó | combat, to fight, to strike

搏

搏搏搏搏搏搏搏搏搏搏搏搏搏

搏　搏　搏　搏　搏　搏

fēng | maple tree

楓

楓楓楓楓楓楓楓楓楓楓楓楓楓

楓　楓　楓　楓　楓　楓

kǎi | the normal style of Chinese handwriting

楷

楷楷楷楷楷楷楷楷楷楷楷楷楷

楷　楷　楷　楷　楷　楷

歇

xiē | to stop, to rest, to lodge

歇 歇 歇 歇 歇 歇 歇 歇 歇 歇 歇 歇 歇

歇 歇 歇 歇 歇 歇

殿

diàn | hall, palace, temple

殿 殿 殿 殿 殿 殿 殿 殿 殿 殿 殿 殿 殿

殿 殿 殿 殿 殿 殿

毀

huǐ | to damage, to ruin, to defame, to slander

毀 毀 毀 毀 毀 毀 毀 毀 毀 毀 毀 毀 毀

毀 毀 毀 毀 毀 毀

溶

róng | to melt, to dissolve

溶 溶 容 容 容 谷 谷 谷 容 溶 溶 溶 溶

溶 溶 溶 溶

煞

shà | demon, fiend, baleful, noxious, very

煞 煞 煞 煞 煞 煞 煞 煞 煞 煞 煞 煞 煞

煞 煞 煞 煞 煞 煞

shā | to terminate, to tighten

煤

méi | carbon, charcoal, coal, coke

煤 煤 煤 煤 煤 煤 煤 煤 煤 煤 煤 煤 煤

煤 煤 煤 煤 煤 煤

痴

chī | foolish, stupid, dumb, silly

痴 痴 痴 痴 痴 痴 痴 痴 痴 痴 痴 痴 痴

痴 痴 痴 痴 痴 痴

癡

chī | silly, foolish, idiotic

癡 癡 癡 癡 癡 癡 癡 癡 癡 癡 癡

癡 癡 癡 癡 癡 癡

督

dū to supervise, to oversee, to direct

督督督督督督督督督督督督

督 督 督 督

碑

bēi stone tablet, gravestone

碑碑碑碑碑碑碑碑碑碑碑碑

碑 碑 碑 碑

稚

zhì young, immature, childhood

稚稚稚稚稚稚稚稚稚稚稚稚

稚 稚 稚 稚

粵

yuè Cantonese, Guandong province

粵粵粵粵粵粵粵粵粵粵粵粵

粵 粵 粵 粵

罩 zhào | cover, shroud, basket for catching fish

罩罩罩罩罩罩罩罩罩罩罩罩罩

罩 罩 罩 罩 罩 罩

聘 pìn | to employ, to engage, betrothed

聘聘聘聘聘聘聘聘聘聘聘聘聘

聘 聘 聘 聘 聘 聘

腹 fù | stomach, belly, abdomen, inside

腹腹腹腹腹腹腹腹腹腹腹腹腹

腹 腹 腹 腹 腹 腹

萱 xuān | day-lily, Hemerocallis fulva

萱萱萱萱萱萱萱萱萱萱萱萱萱

萱 萱 萱 萱 萱 萱

董 　dǒng　to direct, to supervise, surname

董 董 董 董 董 董 董 董 董 董 董 董
董 董 董 董 董 董

莽 　zàng　to bury, to inter

葬 葬 葬 葬 葬 葬 葬 葬 葬 葬 葬 葬
葬 葬 葬 葬 葬 葬

蒂 　dì　root cause, the stem of a fruit, the peduncle of a flower

蒂 蒂 蒂 蒂 蒂 蒂 蒂 蒂 蒂 蒂 蒂 蒂
蒂 蒂 蒂 蒂 蒂 蒂

蜀 　shǔ　the name of an ancient state

蜀 蜀 蜀 蜀 蜀 蜀 蜀 蜀 蜀 蜀 蜀 蜀 蜀
蜀 蜀 蜀 蜀 蜀 蜀

fēng | bee, wasp, hornet

蜂

蜂蜂蜂蜂蜂蜂蜂蜂蜂蜂蜂蜂

蜂 蜂 蜂 蜂 蜂 蜂

yì | progeny, descendants

裔

裔裔裔裔裔裔裔裔裔裔裔裔

裔 裔 裔 裔 裔 裔

yù | rich, plentiful, abundant

裕

裕裕裕裕裕裕裕裕裕裕裕裕

裕 裕 裕 裕 裕 裕

xún | to ask about, to inquire into, to consult

詢

詢詢詢詢詢詢詢詢詢詢詢詢

詢 詢 詢 詢 詢 詢

lù | bribery, to bribe, to present

賂

賂 賂 賂 賂 賂 賂 賂 賂 賂 賂 賂

賂 賂 賂 賂 賂 賂

huì | to bribe, riches, wealth

賄

賄 賄 賄 賄 賄 賄 賄 賄 賄 賄 賄

賄 賄 賄 賄 賄 賄

jiāo | to tumble, to fall, to wrestle

跤

跤 跤 跤 跤 跤 跤 跤 跤 跤 跤 跤 跤 跤

跤 跤 跤 跤 跤 跤

kuà | to straddle, to ride, to span, to stretch across

跨

跨 跨 跨 跨 跨 跨 跨 跨 跨 跨 跨 跨 跨

跨 跨 跨 跨 跨 跨

101

chóu | to toast, to entertain, to reward, to compensate

酬

líng | small bell

鈴

bō | earthen basin; alms bowl

鉢

bō | earthen basin, alms bowl

缽

靴

xuē boots

靴 靴 靴 靴

頌

sòng to laud, to acclaim, ode, hymn

頌 頌 頌 頌

頑

wán stubborn, recalcitrant, obstinate

頑 頑 頑 頑

頒

bān to bestow, to confer, to publish

頒 頒 頒 頒

奪 duó | to rob, to snatch, to take by force

奪 奪 奪 奪 奪 奪 奪 奪 奪 奪 奪 奪
奪 奪 奪 奪 奪 奪

嫩 nèn | soft, delicate, young, tender

嫩 嫩 嫩 嫩 嫩 嫩 嫩 嫩 嫩 嫩 嫩 嫩 嫩 嫩
嫩 嫩 嫩 嫩 嫩 嫩

寞 mò | silent, still, lonely, solitary

寞 寞 寞 寞 寞 寞 寞 寞 寞 寞 寞 寞 寞
寞 寞 寞 寞 寞 寞

寡 guǎ | widowed, friendless, alone

寡 寡 寡 寡 寡 寡 寡 寡 寡 寡 寡 寡 寡
寡 寡 寡 寡 寡 寡

qǐn to sleep, to rest, bedroom

寝

bì evil, bad, wrong, fraud, harm

弊

chè penetrating, pervasive, to penetrate, to pass through

徹

cǎn miserable, wretched, cruel, inhuman

慘

慚

cán | ashamed, humiliated, shameful

慚 慚 慚 慚 慚 慚 慚 慚 慚 慚 慚 慚 慚
慚 慚 慚 慚 慚 慚

截

jié | to cut off, to obstruct, to stop, segment, intersection

截 截 截 截 截 截 截 截 截 截 截 截 截
截 截 截 截 截 截

摘

zhāi | to pick, to pluck, to select, to take

摘 摘 摘 摘 摘 摘 摘 摘 摘 摘 摘 摘 摘
摘 摘 摘 摘 摘 摘

撤

chè | to omit, to remove, to withdraw

撤 撤 撤 撤 撤 撤 撤 撤 撤 撤 撤 撤 撤
撤 撤 撤 撤 撤 撤

暢

chàng　freely, smoothly, unrestrained

暢 暢 暢 暢 暢 暢 暢 暢 暢 暢 暢 暢 暢

暢 暢 暢 暢 暢 暢

榜

bǎng　placard, notice, announcement, a list of names

榜 榜 旁 旁 旁 旁 榜 榜 榜 榜 榜 榜

榜 榜 榜 榜 榜 榜

滯

zhì　to block, to obstruct, sluggish, stagnant

滯 帶 帶 帶 帶 帶 滯 滯 滯 滯 滯 滯 滯

滯 滯 滯 滯 滯 滯

滲

shèn　to seep, to permeate, to infiltrate

滲 參 參 參 參 參 參 滲 滲 滲 滲 滲 滲

滲 滲 滲 滲 滲 滲

漆

qī | varnish, lacquer, paint

漆漆漆漆漆漆漆漆漆漆漆漆漆
漆 漆 漆 漆 漆 漆

漏

lòu | to leak, to drip, hour glass, funnel

漏漏漏漏漏漏漏漏漏漏漏漏漏
漏 漏 漏 漏 漏 漏

漠

mò | desert, aloof, cool, indifferent

漠漠漠漠漠漠漠漠漠漠漠漠漠
漠 漠 漠 漠 漠 漠

澈

chè | limpid, clear, thoroughly, completely

澈澈澈澈澈澈澈澈澈澈澈澈
澈 澈 澈 澈 澈 澈

獄

yù prison, jail, case, lawsuit

獄 獄 獄 獄 獄 獄 獄 獄 獄 獄 獄 獄
獄 獄 獄 獄 獄 獄

瑰

guī extraordinary, fabulous, rose, semi-precious stone

瑰 瑰 瑰 瑰 瑰 瑰 瑰 瑰 瑰 瑰 瑰 瑰
瑰 瑰 瑰 瑰 瑰 瑰

監

jiān to supervise, to direct, to control, to inspect, prison, jail

監 監 監 監 監 監 監 監 監 監 監 監
監 監 監 監 監 監

jiàn supervisor, court eunuch

bì jade, green, blue

碧

碧 碧 碧 碧 碧 碧 碧 碧 碧 碧 碧 碧
碧 碧 碧 碧

shuò | great, eminent, large, big

碩

tàn | carbon

碳

zōng | to sum up, to arrange threads for weaving

綜

xù | mental state, thread, cluc

緒

翠

cuì kingfisher, jade, emerald

膏

gāo grease, fat, ointment, paste

蒙

méng to cover, to deceive, Mongolia

蒜

suàn garlic

蓄

xù | to store, to save, to hoard, to gather

蓄 蓄 蓄 蓄 蓄 蓄 蓄 蓄 蓄 蓄 蓄 蓄 蓄

蓄 蓄 蓄 蓄 蓄 蓄

蓓

bèi | flower bud

蓓 蓓 蓓 蓓 蓓 蓓 蓓 蓓 蓓 蓓 蓓 蓓 蓓

蓓 蓓 蓓 蓓 蓓 蓓

裳

shang | skirt, petticoat, beautiful

裳 裳 裳 裳 裳 裳 裳 裳 裳 裳 裳 裳 裳

裳 裳 裳 裳 裳 裳

裹

guǒ | to wrap, to encircle, to confine, to bind

裹 裹 裹 裹 裹 裹 裹 裹 裹 裹 裹 裹 裹

裹 裹 裹 裹 裹 裹

誓 **shì** | to swear, to pledge, oath

誓誓誓誓誓誓誓誓誓誓誓誓誓
誓誓誓誓誓誓

誘 **yòu** | to tempt, to persuade, to entice, guide

誘誘誘誘誘誘誘誘誘誘誘誘誘
誘誘誘誘誘誘

誦 **sòng** | to chant, to recite, to repeat, to read aloud

誦誦誦誦誦誦誦誦誦誦誦誦誦
誦誦誦誦誦誦

遛 **liú** | to walk, to stroll

遛遛遛遛遛遛遛遛遛遛遛遛遛
遛遛遛遛遛遛

dì | to deliver, to hand over, substitute

遞

遞 遞 遞 遞 遞 遞 遞 遞 遞 遞 遞 遞
遞 遞 遞 遞 遞 遞

qiǎn | to send, to dispatch, to exile, to send off

遣

遣 遣 遣 遣 遣 遣 遣 遣 遣 遣 遣 遣
遣 遣 遣 遣 遣 遣

kù | strong, stimulating, ruthless, intense

酷

酷 酷 酷 酷 酷 酷 酷 酷 酷 酷 酷 酷
酷 酷 酷 酷 酷 酷

míng | to engrave, to inscribe

銘

銘 銘 銘 銘 銘 銘 銘 銘 銘 銘 銘 銘
銘 銘 銘 銘 銘 銘

閥

fá　clique, valve, a powerful and influential group

閥 閥 閥 閥 伐 伐 伐 戊 閥 閥 閥 閥 閥

閥 閥 閥 閥 閥 閥

頗

pō　rather, quite, partial, biased

頗 頗 頗 頗 頗 頗 頗 頗 頗 頗 頗 頗

頗 頗 頗 頗 頗 頗

魂

hún　soul, spirit

魂 魂 鬼 鬼 鬼 鬼 鬼 鬼 魂 魂 魂 魂 魂

魂 魂 魂 魂 魂 魂

鳴

míng　a bird call or animal cry, to make a sound

鳴 鳥 鳥 鳥 鳥 鳥 鳴 鳴 鳴 鳴 鳴 鳴

鳴 鳴 鳴 鳴 鳴 鳴

嘮　**láo** | to chat, to gossip, to jaw, to talk

嘮 嘮 嘮 嘮 嘮 嘮 嘮 嘮 嘮 嘮 嘮 嘮 嘮

嘮 嘮 嘮 嘮 嘮 嘮

噁　**ě** | bad, wicked, foul, nauseating

噁 噁 噁 噁 噁 噁 噁 噁 噁 噁 噁 噁 噁

噁 噁 噁 噁 噁 噁

墳　**fén** | grave, mound, bulge, bulging

墳 墳 墳 墳 墳 墳 墳 墳 墳 墳 墳 墳 墳

墳 墳 墳 墳 墳 墳

審　**shěn** | to examine, to investigate, to judge, to try

審 審 審 審 審 審 審 審 審 審 審 審

審 審 審 審 審 審

履 **lǚ** shoes, to walk, to tread

履 履 履 履 履 履 履 履 履 履 履 履
履 履 履 履 履 履

幟 **zhì** flag, pennant, sign, to fasten

幟 幟 幟 幟 幟 幟 幟 幟 幟 幟 幟 幟
幟 幟 幟 幟 幟 幟

憤 **fèn** anger, indignation, to hate, to resent

憤 憤 憤 憤 憤 憤 憤 憤 憤 憤 憤 憤
憤 憤 憤 憤 憤 憤

摯 **zhì** sincere, warm, cordial, surname

摯 摯 摯 摯 摯 摯 摯 摯 摯 摯 摯 摯
摯 摯 摯 摯 摯 摯

撑

chēng | to support, to prop up, to brace, overflowing

撒

sā | to let loose, to discharge, to give expression to

sǎ | to scatter, to sprinkle, to spill

撓

náo | to yield, to scratch, to disturb

撕

sī | to rip, to tear, to buy cloth

撥

bō　to stir, to move, to distribute, to allocate

撥 發 發 發 發 發 撥 撥 撥 撥 撥
撥 撥 撥 撥 撥 撥

撫

fǔ　to pat, to console, to stroke, to caress

撫 無 無 無 無 無 撫 撫 撫 撫 撫 撫
撫 撫 撫 撫 撫 撫

撲

pū　to attack, to beat, to hit, to strike

撲 撲 業 業 業 業 業 撲 撲 撲 撲 撲
撲 撲 撲 撲 撲 撲

敷

fū　to apply, to paint, to spread

敷 敷 敷 敷 敷 敷 敷 敷 敷 敷 敷 敷
敷 敷 敷 敷

121

zhuāng | stake, post; matter, affair

椿

椿椿椿椿椿椿椿椿椿椿椿椿椿椿椿

椿　椿　椿　椿　椿　椿

yì | decisive, firm, resolute

毅

毅毅毅毅毅毅毅毅毅毅毅毅毅

毅　毅　毅　毅　毅　毅

qián | to hide, secret, latent, hidden

潛

潛潛潛潛潛潛潛潛潛潛潛潛潛

潛　潛　潛　潛　潛　潛

kuì | a flooding river, a military defeat, to break down, to disperse

潰

潰潰潰潰潰潰潰潰潰潰潰潰潰

潰　潰　潰　潰　潰　潰

jiāo | to spray, to sprinkle, to water

澆

áo | to boil, to simmer, to endure pain

熬

lí | glass, colored glaze

璃

xiā | blind, reckless, rash

瞎

bàng | pound, to weigh **pāng** | boundless.

磅

fàn | pattern, model, example, surname

範

zhuàn | seal script, seal, stamp

篆

dì | to tie, to join, knot, connection

締

huǎn slow, gradual, to postpone, to delay

緩

zhì to send, to present, to deliver, to cause, consequence

緻

péng disheveled, unkempt, a type of raspberry

蓬

bó radish, root vegetables

蔔

jiǎng | Hydropyrum latifalium, surname

蔣

蔣 蔣 蔣 蔣 蔣 蔣 蔣 蔣 蔣 蔣 蔣 蔣 蔣

蔣 蔣 蔣 蔣 蔣 蔣

cōng | scallions, leeks, green onions

蔥

蔥 蔥 蔥 蔥 蔥 蔥 蔥 蔥 蔥 蔥 蔥 蔥 蔥

蔥 蔥 蔥 蔥 蔥 蔥

bāo | to cite, to honor, to praise, to recommend

褒

褒 褒 褒 褒 褒 褒 褒 褒 褒 褒 褒 褒 褒

褒 褒 褒 褒 褒 褒

yì | friendship, appropriate, suitable

誼

誼 誼 誼 誼 誼 誼 誼 誼 誼 誼 誼 誼 誼

誼 誼 誼 誼 誼 誼

賠

péi | to compensate, to pay damages, to suffer a loss

賠 賠 賠 賠 賠 賠 賠 賠 賠 賠 賠 賠 賠

賠 賠 賠 賠 賠 賠

賢

xián | virtuous, worthy, good, able

賢 賢 賢 賢 賢 賢 賢 賢 賢 賢 賢 賢 賢

賢 賢 賢 賢 賢 賢

賤

jiàn | cheap, low, mean, worthless

賤 賤 賤 賤 賤 賤 賤 賤 賤 賤 賤 賤

賤 賤 賤 賤 賤 賤

賦

fù | tax, to give, to bestow

賦 賦 賦 賦 賦 賦 賦 賦 賦 賦 賦 賦

賦 賦 賦 賦 賦 賦

踐

jiàn | to trample, to tread on, to walk over

踐 踐 踐 踐 踐 踐 踐 踐 踐 踐 踐 踐
踐 踐 踐 踐 踐 踐

輝

huī | brightness, luster

輝 輝 輝 輝 輝 輝 輝 輝 輝 輝 輝 輝 輝
輝 輝 輝 輝 輝 輝

遮

zhē | to cover, to protect, to shield

遮 遮 遮 遮 遮 遮 遮 遮 遮 遮 遮 遮
遮 遮 遮 遮 遮 遮

銳

ruì | sharp, pointed, keen, acute

銳 銳 銳 銳 銳 銳 銳 銳 銳 銳 銳 銳
銳 銳 銳 銳 銳 銳

霉

méi mildew, mold, rot

霉 霉 霉 霉 霉 霉 霉 霉 霉 霉 霉 霉 霉

霉 霉 霉 霉 霉 霉

颳

guā to shave, to scrape, to blow

颳 颳 颳 颳 颳 颳 颳 颳 颳 颳 颳 颳

颳 颳 颳 颳 颳 颳

駐

zhù stable, station, garrison

駐 駐 駐 駐 駐 駐 駐 駐 駐 駐 駐 駐

駐 駐 駐 駐 駐 駐

駝

tuó camel; humpback; to carry on one's back

駝 駝 駝 駝 駝 駝 駝 駝 駝 駝 駝

駝 駝 駝 駝 駝 駝

pò | vigor, soul, body, the dark side of the moon

魄

mèi | magic, enchantment, charm, a forest demon

魅

lǔ | foolish, stupid, rash, vulgar

魯

yóu | cuttlefish

魷

鴉

yā | crow, Corvus species (various)

鴉 鴉 鴉 鴉 鴉 鴉 鴉 鴉 鴉 鴉 鴉 鴉 鴉

鴉 鴉 鴉 鴉 鴉 鴉

黎

lí | many, numerous, black, surname

黎 黎 黎 黎 黎 黎 黎 黎 黎 黎 黎 黎 黎

黎 黎 黎 黎 黎 黎

凝

níng | to coagulate, to congeal, to freeze

凝 凝 凝 凝 凝 凝 凝 凝 凝 凝 凝 凝 凝

凝 凝 凝 凝 凝 凝

劑

jì | dose, medicine, measure word for medicines

劑 劑 劑 劑 劑 劑 劑 劑 劑 劑 劑 劑 劑

劑 劑 劑 劑 劑 劑

噪

zào | to be noisy, to chirp loudly

噪 噪 噪 噪 噪 噪 噪 噪 噪 噪 噪 噪 噪
噪 噪 噪 噪 噪 噪

壇

tán | altar, arena, examination hall

壇 壇 壇 壇 壇 壇 壇 壇 壇 壇 壇 壇 壇
壇 壇 壇 壇 壇 壇

憲

xiàn | constitution, statute, law

憲 憲 憲 憲 憲 憲 憲 憲 憲 憲 憲 憲 憲
憲 憲 憲 憲 憲 憲

憶

yì | to remember, to reflect upon, memory

憶 憶 憶 憶 憶 憶 憶 憶 憶 憶 憶 憶 憶
憶 憶 憶 憶 憶 憶

憾

hàn regret, remorse

憾 憾 憾 憾 憾 憾 憾 憾 憾 憾 憾 憾
憾 憾 憾 憾 憾 憾

懈

xiè idle, relaxed, negligent, remiss

懈 懈 懈 懈 懈 懈 懈 懈 懈 懈 懈 懈
懈 懈 懈 懈 懈 懈

懊

ào vexed, regretful, nervous

懊 懊 懊 懊 懊 懊 懊 懊 懊 懊 懊 懊
懊 懊 懊 懊 懊 懊

擂

léi to rub, to grind, to use a mortar and pestle

擂 擂 擂 擂 擂 擂 擂 擂 擂 擂 擂 擂
擂 擂 擂 擂 擂 擂

shàn | to claim, to monopolize, arbitrary

擅

zé | marsh, swamp, brilliance, grace

澤

zhuó | dirty, filthy, muddy, turbid

濁

lú | cottage, hut, black, surname

盧

瞞

mán | to deceive, to lie, to regard with suspicion

瞞 瞞 瞞 瞞 瞞 瞞 瞞 瞞 瞞 瞞 瞞 瞞 瞞

瞞 瞞 瞞 瞞 瞞 瞞

磚

zhuān | tile, brick

磚 磚 磚 磚 磚 磚 磚 磚 磚 磚 磚 磚

磚 磚 磚 磚 磚 磚

禦

yù | chariot, to drive, to ride, to manage

禦 禦 禦 禦 禦 禦 禦 禦 禦

禦 禦 禦 禦 禦 禦

糗

qiǔ | dry rations, mushy, overcooked, embarrassing

糗 糗 糗 糗 糗 糗 糗 糗 糗 糗 糗 糗 糗

糗 糗 糗 糗 糗 糗

fù | to tie, to bind

縛

縛縛縛縛縛縛縛縛縛縛縛縛

縛 縛 縛 縛 縛 縛

péng | bloated, inflated, swollen, to swell

膨

膨膨膨膨膨膨膨膨膨膨膨膨膨

膨 膨 膨 膨 膨 膨

sōu | measure word for ships or vessels

艘

艘艘艘艘艘艘艘艘艘艘艘艘

艘 艘 艘 艘 艘 艘

cāng | cabin, ship's hold

艙

艙艙艙艙艙艙艙艙艙艙艙艙

艙 艙 艙 艙 艙 艙

蕩

dàng　pond, pool, ripple, shake, to wash away, to wipe out

衡

héng　to measure, to weigh, to consider, to judge

諷

fěng　sarcastic, to chant, to mock, to ridicule

諾

nuò　to promise, to approve, to assent to

豫

yù relaxed, hesitant

豫 豫 豫 豫 豫 豫 豫 豫 豫 豫 豫 豫 豫
豫 豫 豫 豫 豫 豫

賴

lài to depend on, to rely on, to bilk, to deny, poor

賴 賴 賴 賴 賴 賴 賴 賴 賴 賴 賴 賴 賴
賴 賴 賴 賴 賴 賴

踴

yǒng to leap

踴 踴 踴 踴 踴 踴 踴 踴 踴 踴 踴 踴 踴
踴 踴 踴 踴 踴 踴

輯

jí to gather, to collect, to edit, to compile

輯 輯 輯 輯 輯 輯 輯 輯 輯 輯 輯 輯 輯
輯 輯 輯 輯 輯 輯

頸

jǐng | neck, throat

頸 頸 頸 頸 頸 頸 頸 頸 頸 頸 頸 頸 頸
頸 頸 頸 頸 頸 頸

頻

pín | frequency, repeatedly, again and again

頻 頻 頻 頻 頻 頻 頻 頻 頻 頻 頻 頻
頻 頻 頻 頻 頻 頻

餛

hún | dumpling soup, wonton

餛 餛 餛 餛 餛 餛 餛 餛 餛 餛 餛 餛
餛 餛 餛 餛 餛 餛

餡

xiàn | filling, stuffing, secret

餡 餡 餡 餡 餡 餡 餡 餡 餡 餡 餡 餡
餡 餡 餡 餡 餡 餡

龜

guī | turtle, tortoise, cuckold **jūn** | to crack, cracked, fissured

償

cháng | to repay, to recompense, restitution

儲

chù | to save money, to store, to reserve, heir

尷

gān | embarrassed, ill-at-ease

嶼

yǔ island

嶼 嶼 嶼 嶼 嶼 嶼 嶼 嶼 嶼 嶼 嶼 嶼

嶼 嶼 嶼 嶼 嶼 嶼

懇

kěn sincere, earnest, cordial

懇 懇 懇 懇 懇 懇 懇 懇 懇

懇 懇 懇 懇 懇 懇

擬

nǐ to draft, to plan, to intend

擬 擬 擬 擬 擬 擬 擬 擬 擬

擬 擬 擬 擬 擬 擬

擱

gē to place, to lay down, to delay

擱 擱 擱 擱 擱 擱 擱 擱 擱

擱 擱 擱 擱 擱 擱

濫

làn | to flood, to overflow, excessive

濫 濫 濫 濫 濫 濫 濫 濫 濫

濫 濫 濫 濫 濫 濫

燥

zào | arid, dry, parched, quick-tempered

燥 燥 燥 燥 燥 燥 燥 燥 燥

燥 燥 燥 燥 燥 燥

sào | chop into finely minced meat

燦

càn | vivid, illuminating, brilliant

燦 燦 燦 燦 燦 燦 燦 燦 燦

燦 燦 燦 燦 燦 燦

燭

zhú | candle, taper, to illuminate, to shine

燭 燭 燭 燭 燭 燭 燭 燭 燭

燭 燭 燭 燭 燭 燭

ái | cancer, carcinoma

癌

癌癌癌癌癌癌癌癌癌

癌 癌 癌 癌 癌 癌

dàng | pond, pool, ripple, shake, to wash away, to wipe out

盪

盪盪盪盪盪盪盪盪盪

盪 盪 盪 盪 盪 盪

chán | meditation, contemplation **shàn** | to abdicate

禪

禪禪禪禪禪禪禪禪禪禪禪禪

禪 禪 禪 禪 禪 禪

cāo | coarse, harsh, rough, coarse rice

糙

糙糙糙糙糙糙糙糙糙糙糙糙

糙 糙 糙 糙 糙 糙

艱

jiān | difficult, hard, hardship

艱 艱 艱 艱 艱 艱 艱 艱 艱

艱 艱 艱 艱 艱 艱

薑

jiāng | ginger

薑 薑 薑 薑 薑 薑 薑 薑 薑 薑

薑 薑 薑 薑 薑 薑

薯

shǔ | yam, tuber, potato

薯 薯 薯 薯 薯 薯 薯 薯 薯 薯 薯 薯

薯 薯 薯 薯 薯 薯

謠

yáo | rumor, folksong, ballad

謠 謠 謠 謠 謠 謠 謠 謠 謠

謠 謠 謠 謠 謠 謠

趨 qū to hurry, to hasten, to approach, to be attracted to

趨 趨 趨 趨 趨 趨 趨 趨 趨

趨 趨 趨 趨 趨 趨

蹈 dǎo to dance, to stamp the feet

蹈 蹈 蹈 蹈 蹈 蹈 蹈 蹈 蹈

蹈 蹈 蹈 蹈 蹈 蹈

邁 mài old, to pass by, to take a stride

邁 邁 邁 邁 邁 邁 邁 邁 邁 邁 邁 邁 邁

邁 邁 邁 邁 邁 邁

鍵 jiàn lock, door bolt, key

鍵 鍵 鍵 鍵 鍵 鍵 鍵 鍵 鍵 鍵 鍵 鍵 鍵

鍵 鍵 鍵 鍵 鍵 鍵

kuò | ample, broad, wide, separate, to be apart

闊

闊 闊 闊 闊 闊 闊 闊 闊 闊

闊 闊 闊 闊 闊 闊

yǐn | to hide, to conceal, secret, hidden

隱

隱 隱 隱 隱 隱 隱 隱 隱 隱 隱 隱 隱

隱 隱 隱 隱 隱 隱

lì | subservient, servant

隸

隸 隸 隸 隸 隸 隸 隸 隸 隸

隸 隸 隸 隸 隸 隸

shuāng | frost, frozen, crystallized, candied

霜

霜 霜 霜 霜 霜 霜 霜 霜 霜

霜 霜 霜 霜 霜 霜

鞠

jū | to bow, to bend, to nourish, to rear

鞠 鞠 鞠 鞠 鞠 鞠 鞠 鞠 鞠

鞠 鞠 鞠 鞠 鞠 鞠

韓

hán | Korea, especially South Korea, surname

韓 韓 韓 韓 韓 韓 韓 韓 韓

韓 韓 韓 韓 韓 韓

黏

nián | to stick to, glutinous, sticky, glue

黏 黏 黏 黏 黏 黏 黏 黏 黏

黏 黏 黏 黏 黏 黏

嚮

xiàng | to direct, to guide, to favor, to incline towards

嚮 嚮 嚮 嚮 嚮 嚮 嚮 嚮 嚮

嚮 嚮 嚮 嚮 嚮 嚮

shěn | father's younger brother's wife

嬸

嬸 嬸 嬸 嬸 嬸 嬸 嬸 嬸 嬸

嬸 嬸 嬸 嬸 嬸 嬸

méng | a type of locust tree

檬

檬 檬 檬 檬 檬 檬 檬 檬 檬 檬 檬

檬 檬 檬 檬 檬 檬

níng | lemon

檸

檸 檸 檸 檸 檸 檸 檸 檸 檸 檸

檸 檸 檸 檸 檸 檸

lǜ | to filter, to strain

濾

濾 濾 濾 濾 濾 濾 濾 濾 濾 濾

濾 濾 濾 濾 濾 濾

瀑

pù | waterfall, cascade, heavy rain

瀑 瀑 瀑 瀑 瀑 瀑 瀑 瀑 瀑 瀑

瀑 瀑 瀑 瀑 瀑 瀑

蟬

chán | cicada, continuous

蟬 蟬 蟬 蟬 蟬 蟬 蟬 蟬 蟬 蟬

蟬 蟬 蟬 蟬 蟬 蟬

覆

fù | to cover, to overturn, to repeat, to reply

覆 覆 覆 覆 覆 覆 覆 覆 覆 覆

覆 覆 覆 覆 覆 覆

蹤

zōng | footprints, traces, tracks

蹤 蹤 蹤 蹤 蹤 蹤 蹤 蹤 蹤 蹤

蹤 蹤 蹤 蹤 蹤 蹤

zōng | footprints, traces, tracks

踪 踪 踪 踪 踪 踪 踪 踪 踪 踪 踪 踪 踪

踪 踪 踪 踪 踪 踪

chú | chick, fledging, infant, toddler

雛 雛 雛 雛 雛 雛 雛 雛 雛 雛

雛 雛 雛 雛 雛 雛

pān | to climb, to hang on, to pull up

攀 攀 攀 攀 攀 攀 攀 攀 攀 攀

攀 攀 攀 攀 攀 攀

pù | to air out, to expose to sunlight, to reveal

曝 曝 曝 曝 曝 曝 曝 曝 曝 曝

曝 曝 曝 曝 曝 曝

礙 ài | to block, to deter, to hinder, to obstruct

繳 jiǎo | to deliver, to submit, to hand over

臘 là | December, year's end sacrifice, dried meat

譜 pǔ | chart, list, table, spectrum, musical score

蹲

dūn | to squat, to crouch

蹲 蹲 蹲 蹲 蹲 蹲 蹲 蹲 蹲 蹲

蹲 蹲 蹲 蹲 蹲 蹲

轎

jiào | sedan-chair, palanquin, litter

轎 轎 轎 轎 轎 轎 轎 轎 轎 轎

轎 轎 轎 轎 轎 轎

霧

wù | fog, mist, vapor, fine spray

霧 霧 霧 霧 霧 霧 霧 霧 霧 霧

霧 霧 霧 霧 霧 霧

韻

yùn | rhyme, vowel

韻 韻 韻 韻 韻 韻 韻 韻 韻 韻

韻 韻 韻 韻 韻 韻

diān peak, summit, top, to upset

顛

顛 顛 顛 顛 顛 顛 顛 顛 顛 顛

顛 顛 顛 顛 顛 顛

què magpie, Pica species (various)

鵲

鵲 鵲 鵲 鵲 鵲 鵲 鵲 鵲 鵲 鵲

鵲 鵲 鵲 鵲 鵲 鵲

páng disorderly, messy, huge, big

龐

龐 龐 龐 龐 龐 龐 龐 龐 龐 龐

龐 龐 龐 龐 龐 龐

xuán to hang, to hoist, to suspend, hung

懸

懸 懸 懸 懸 懸 懸 懸 懸 懸

懸 懸 懸 懸 懸 懸

lán | to block, to hinder, to obstruct

攔

攔攔攔攔攔攔攔攔攔攔攔

攔 攔 攔 攔 攔 攔

xiàn | to offer, to present, to show, to display

獻

獻獻獻獻獻獻獻獻獻獻獻

獻 獻 獻 獻 獻 獻

yǎng | to itch, to tickle

癢

癢癢癢癢癢癢癢癢癢癢癢

癢 癢 癢 癢 癢 癢

jí | register, record, list, census

籍

籍籍籍籍籍籍籍籍籍籍籍

籍 籍 籍 籍 籍 籍

yào | to sparkle, to shine, to dazzle, glory

耀

sū | to awaken, to revive, to resurrect, used in transliterations

蘇

pì | example, metaphor, simile

譬

zào | tense, irritable, rash, hot-tempered

躁

ráo | abundant, bountiful

饒

饒饒饒饒饒饒饒饒饒饒饒
饒 饒 饒 饒 饒 饒

téng | to fly, to soar, to gallop, to prance, rising, steaming

騰

騰騰騰騰騰騰騰騰騰騰騰
騰 騰 騰 騰 騰 騰

sāo | to annoy, to bother, to disturb, to harrass

騷

騷騷騷騷騷騷騷騷騷騷
騷 騷 騷 騷 騷 騷

jù | to fear, to dread

懼

懼懼懼懼懼懼懼懼懼懼懼
懼 懼 懼 懼 懼 懼

shè | to absorb, to take in, to photograph, to act on behalf of

攝

攝攝攝攝攝攝攝攝攝攝攝

攝 攝 攝 攝

lán | fence, railing, balustrade

欄

欄欄欄欄欄欄欄欄欄欄欄

欄 欄 欄 欄

guàn | to water, to irrigate, to pour, to flood

灌

灌灌灌灌灌灌灌灌灌灌灌

灌 灌 灌 灌

xī | to sacrifice, to give up, to die for a cause

犧

犧犧犧犧犧犧犧犧犧犧犧

犧 犧 犧 犧

là | candle, wax, maggot

蠟 蠟 蠟 蠟 蠟 蠟 蠟 蠟 蠟 蠟 蠟

蠟 蠟 蠟 蠟

chǔn | to wriggle, stupid, silly, fat

蠢 蠢 蠢 蠢 蠢 蠢 蠢 蠢 蠢 蠢 蠢

蠢 蠢 蠢 蠢

yù | fame, reputation, to praise

譽 譽 譽 譽 譽 譽 譽 譽 譽 譽 譽

譽 譽 譽 譽

yuè | to skip, to jump, to frolic

躍 躍 躍 躍 躍 躍 躍 躍 躍 躍 躍

躍 躍 躍 躍

轟

hōng | rumble, explosion, blast

辯

biàn | to argue, to dispute, to discuss, to debate

驅

qū | to spur a horse on, to expel, to drive away

囉

luō | long-winded, verbose

灑

să | to pour, to spill, to scatter, to shed, to wipe away

灑灑灑灑灑灑灑灑灑灑灑灑
灑 灑 灑 灑 灑 灑

疊

dié | pile, layer, to fold up, to repeat, to duplicate

疊疊疊疊疊疊疊疊疊疊疊疊
疊 疊 疊 疊 疊 疊

聾

lóng | deaf

聾聾聾聾聾聾聾聾聾聾聾聾
聾 聾 聾 聾 聾 聾

臟

zàng | organs, viscera, dirty, filthy

臟臟臟臟臟臟臟臟臟臟臟臟
臟 臟 臟 臟 臟 臟

襲

xí | to attack, to raid, to inherit

襲襲襲襲襲襲襲襲襲襲襲襲
襲 襲 襲 襲

顫

chàn | to shiver, to tremble, trembling

顫顫顫顫顫顫顫顫顫顫顫顫
顫 顫 顫 顫

攪

jiǎo | to annoy, to disturb, to stir up

攪攪攪攪攪攪攪攪攪攪攪攪
攪 攪 攪 攪

竊

qiè | to steal, thief, secret, stealthy

竊竊竊竊竊竊竊竊竊竊竊竊
竊 竊 竊 竊

luó | carrot, radish, turnip

蘿

niàng | to ferment, to brew

釀

lí | bamboo fence, fence, hedge

籬

mán | barbarians, barbarous, rude, savage

蠻

豔

yàn | beautiful, plump, voluptuous

豔 豔 豔 豔 豔 豔 豔 豔 豔 豔 豔 豔 豔

豔 豔 豔 豔 豔 豔

艷

yàn | beautiful, glamorous, sexy, voluptuous

艷 艷 艷 艷 艷 艷 艷 艷 艷 艷 艷 艷 艷

艷 艷 艷 艷 艷 艷

鬱

yù | melancholy, dense growth

鬱 鬱 鬱 鬱 鬱 鬱 鬱 鬱 鬱 鬱 鬱 鬱 鬱

鬱 鬱 鬱 鬱 鬱 鬱

LifeStyle068

華語文書寫能力習字本：中英文版精熟級6
（依國教院三等七級分類，含英文釋意及筆順練習）

作者	療癒人心悅讀社
美術設計	許維玲
編輯	劉曉甄
企畫統籌	李橘
總編輯	莫少閒
出版者	朱雀文化事業有限公司
地址	台北市基隆路二段 13-1 號 3 樓
電話	02-2345-3868
傳真	02-2345-3828
劃撥帳號	19234566 朱雀文化事業有限公司
e-mail	redbook@hibox.biz
網址	http://redbook.com.tw
總經銷	大和書報圖書股份有限公司 02-8990-2588
ISBN	978-626-7064-19-1
初版一刷	2022.07
定價	199 元
出版登記	北市業字第1403號

國家圖書館出版品預行編目

華語文書寫能力習字本：中英
文版精熟級6，療癒人心悅讀社
著；--初版--臺北市：朱雀文化，
2022.07
面；公分--（Lifestyle；68）
ISBN 978-626-7064-19-1（平裝）
1.習字範本 2.CTS：漢字

About 買書：
●實體書店：北中南各書店及誠品、 金石堂、 何嘉仁等連鎖書店均有販售。 建議直接以書名或作者名， 請書
店店員幫忙尋找書籍及訂購。 如果書店已售完， 請撥本公司電話02-2345-3868。
●●網路購書：至朱雀文化網站購書可享85折起優惠， 博客來、 讀冊、 PCHOME、 MOMO、 誠品、 金
石堂等網路平台亦均有販售。
●●●郵局劃撥：請至郵局窗口辦理（戶名：朱雀文化事業有限公司， 帳號19234566）， 掛號寄書不加郵
資， 4本以下無折扣， 5～9本95折， 10本以上9折優惠。